WAKE UP
○唤醒艺术大脑

了不起的艺术元素

下

段 鹏 主编

人民邮电出版社

北 京

图书在版编目（CIP）数据

唤醒艺术大脑. 了不起的艺术元素. 下 / 段鹏主编
. -- 北京 : 人民邮电出版社，2023.7
ISBN 978-7-115-60407-1

Ⅰ. ①唤… Ⅱ. ①段… Ⅲ. ①艺术－少儿读物 Ⅳ.
①J-49

中国版本图书馆CIP数据核字(2022)第226458号

内 容 提 要

艺术不只存在于博物馆和画廊，在我们生活的世界里，艺术无处不在，需要的只是一双善于发现的眼睛！

《唤醒艺术大脑 了不起的艺术元素》分为上下两册，用轻松、有趣的方式，为孩子揭开艺术欣赏与艺术创作的奥秘，巧妙地运用观察细节、比较与对比等开放式的探究方法，引导孩子发现名作与生活中的艺术元素，思考艺术家如何运用艺术元素实现创作意图，从而激活、唤醒孩子的"艺术大脑"，从小培养孩子的艺术感受力、创造力和思辨力，让孩子获得终身受益的审美素养。

本书为下册，主要包括形态与空间、色彩与感受、图案与各种各样的艺术三个方面的内容。这些都是艺术世界里重要的元素，是构成艺术作品最基础、最简单的语言。它们就像是艺术家手中的魔法棒，组合与变化之间，"艺术"就诞生了！

本书适合5~12岁的儿童阅读，也可供从事美术教育工作的相关人员和机构参考使用。

◆ 主　　编　段　鹏
　　责任编辑　董　越
　　责任印制　周昇亮

◆ 人民邮电出版社出版发行　　北京市丰台区成寿寺路 11 号
　　邮编　100164　　电子邮件　315@ptpress.com.cn
　　网址　https://www.ptpress.com.cn
　　中国电影出版社印刷厂印刷

◆ 开本：889×1194　1/16
　　印张：10　　　　　　　　　　　2023 年 7 月第 1 版
　　字数：256 千字　　　　　　　2023 年 7 月北京第 1 次印刷

定价：128.00 元（全 2 册）

读者服务热线：(010)81055296　印装质量热线：(010)81055316
反盗版热线：(010)81055315
广告经营许可证：京东市监广登字 20170147 号

目录

第四单元
形态与空间

二维和三维的世界

单元重点词汇

- ·形态 ·雕塑 ·建筑学
- ·空间 ·动态雕塑
- ·风景画 ·水平线 ·前景 ·背景

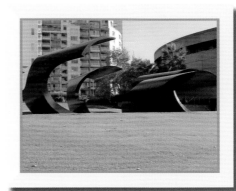
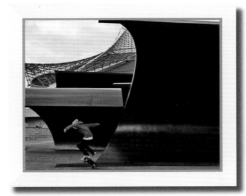
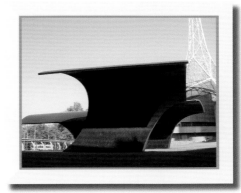

▲　作品名称：《奔腾的巨浪》
　作　　者：英格·金

注意顺序

→ 下面这组图正在发生什么？你是怎么知道的？

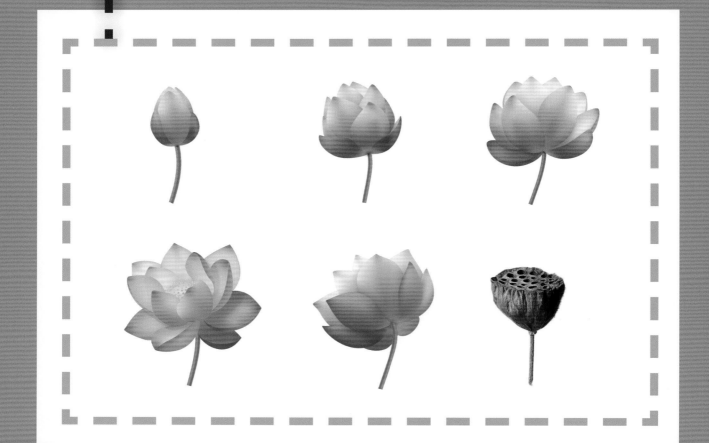

事情发生的顺序告诉我们第一步是什么，第二步是什么，最后一步是什么。

看图指引：上图按顺序呈现了莲花从成熟、盛开、绽放、衰败到凋谢枯萎的过程，这可以从事情发生的先后顺序的特征推断出来。

利用以下图表，对上页中的图，按照第一步、第二步、第三步的顺序进行描述。

| 莲花花苞 | → | 莲花刚绽放 | → | |

想象一下和第 5 页玩滑板的小孩一起玩耍。编一个故事，想想看你们可以一起做什么，按首先、其次、最后这样的顺序描述。

形状和形态

概念词汇 **形状、形态**

形状 是二维的，或者说是平面的。

形态 是三维的，有高度、宽度和深度。

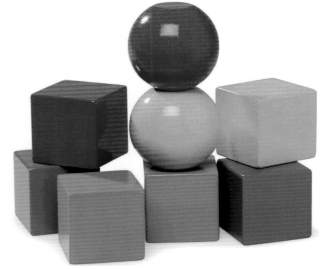

看图指引：在右边的图片中，你看到了哪些形状和形态？

球体

正方体

圆锥体

圆柱体

上面这些三维的物体都有 *形态*。

8

形态的视觉元素与它的物理体积和它所占据的空间有关。

形态可以是具象的，也可以是抽象的。

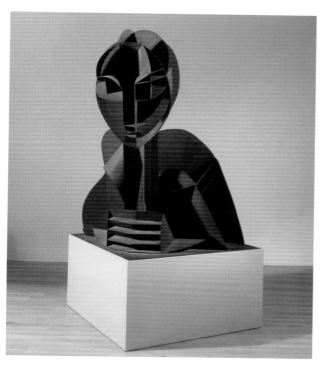

▲ 作品名称：《头部·编号 2》
　作　　者：诺姆·加博

生活中，**形态**一般存在于雕塑、3D 设计和建筑中，有时也存在于 2D 表面上创造的 3D 视错觉。

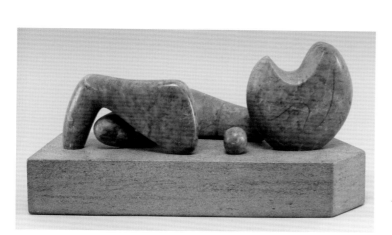

◀ 作品名称：《四件构成：斜倚的人体》
　作　　者：亨利·摩尔

小·艺术家工作坊

计划

制作一个小·玩偶。

动手

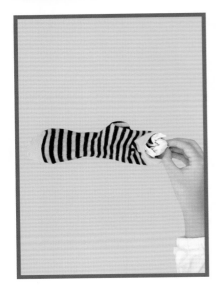 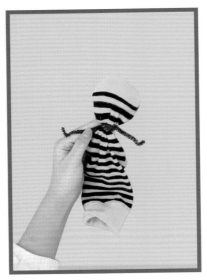

1. 用纸团填充袜子，用扭扭棒将袜子分成几截，做出头和上肢。

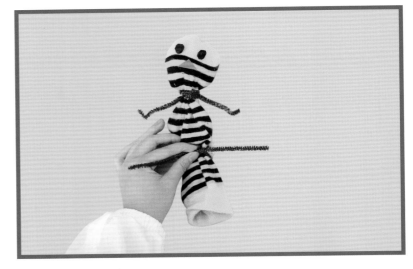

2. 对脸部进行装饰，并添加更多细节。

思考

用这个小·玩偶，你可以讲一个什么故事呢？在你周围的环境中，你能看到哪些形态？

第二十三课 雕塑中的形态

概念词汇

雕 塑

雕塑是一种三维的艺术作品。

下图的雕塑中，艺术家用了什么形态？

> 看图指引：为了展示一个人的头部和身体，艺术家是不是把各种形态拼接在了一起呢？

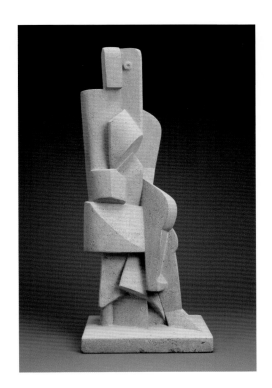

▶ 作品名称：《坐像》

作　者：雅克·利普茨

雕塑是有形态的。我们可以从四面八方来观看它、欣赏它。

想一想，这个雕塑从另一边看会是什么样子呢？

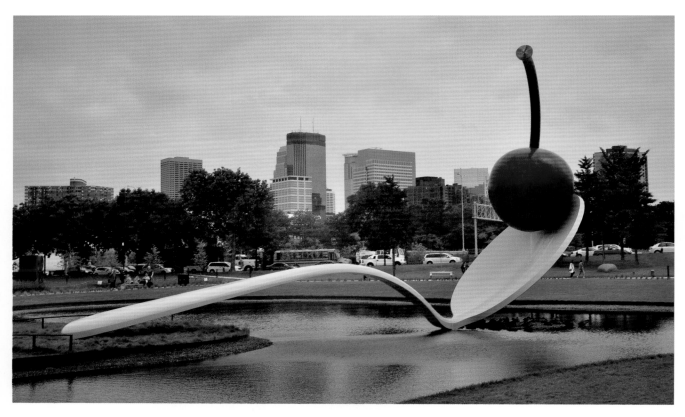

▲ 作品名称：《勺子桥和樱桃雕塑》

作　者：克拉斯·欧登柏格

小·艺术家工作坊

计划

选一个你想塑造的小·动物，仔细想想它究竟长什么样，制作一个动物雕塑。

动手

1. 用黏土捏出小·动物的躯干、头和腿。

2. 增加一些细节，让你塑造的小·动物栩栩如生。

思考

制作雕塑的过程和画画的过程有什么不同呢？

建筑中的形态

概念词汇　建筑学

在以下建筑中，你看到了哪些形态？

看图指引：在以下建筑中有长方体、球体、圆柱体……

▼　篮子造型大楼，美国

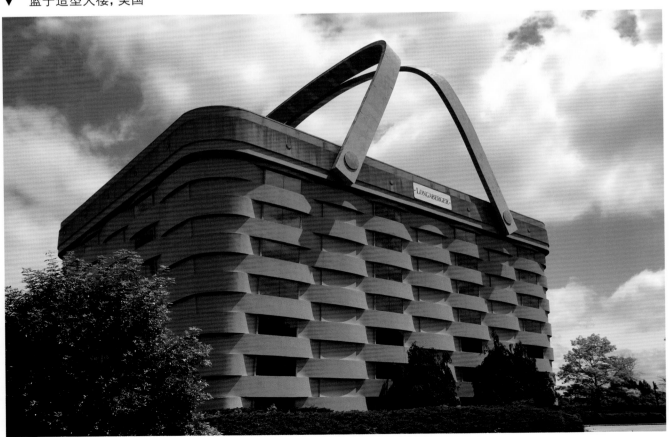

规划和建造房屋的学科就是**建筑学**。

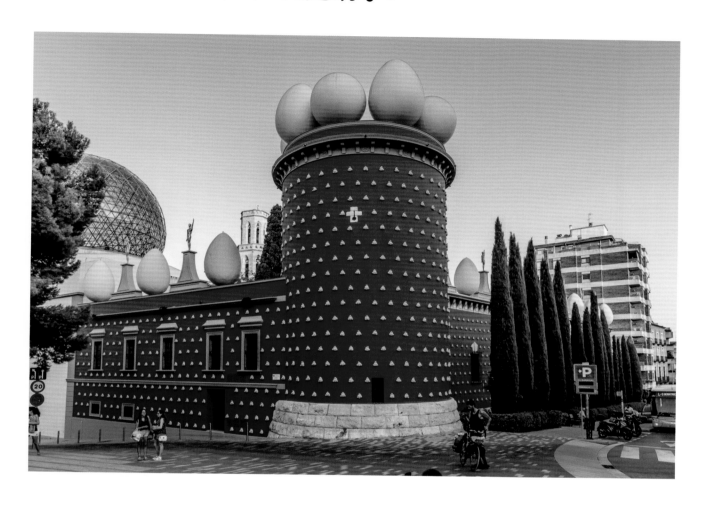

▲ 托雷·加拉蒂亚博物馆，西班牙

动动小手

小·艺术家工作坊

计划

构想一个建筑并把它制作出来。

动手

1. 在白纸上把建筑的样子画出来并添加细节。再找几张彩纸，把建筑前、后、左、右及屋顶的图案都画上去。

2. 通过折叠、粘贴，把建筑的不同侧面组合起来，形成一个立体的手工建筑。

思考

你建成的房子和你原本画的房子有什么区别吗？

第二十五课　雕塑中的空间

概念词汇 空间、动态雕塑

你能从图上找到雕塑吗？

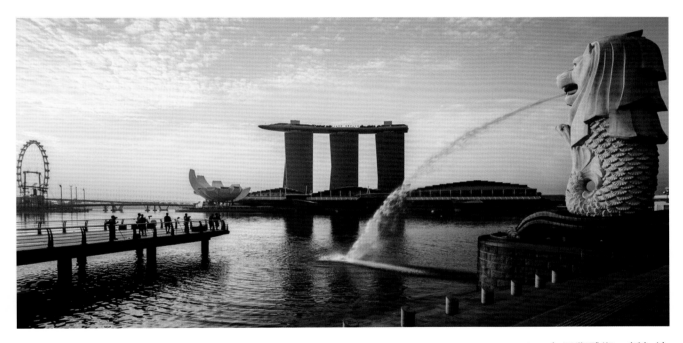

▲　鱼尾狮雕塑，新加坡

艺术品内部或周围的空的部分（即没有被材料填充和占据的部分），我们称其为**空间**。

你能在图中的雕塑中找到空间吗？

17

动态雕塑是一种可以活动的雕塑。

▲　作品名称：《悬臂》
作　　者：亚历山大·考尔德

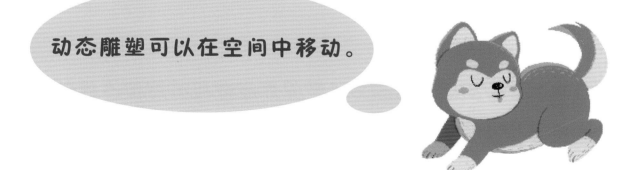

动态雕塑可以在空间中移动。

动动小手

小·艺术家工作坊

计划

根据自己的想法做一个动态雕塑。

动手

1.收集一些小·物件，把它们分别绑在毛线绳上。

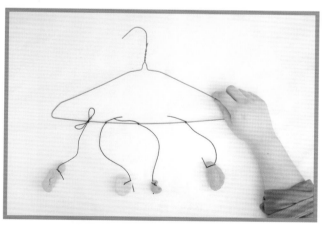

2.把毛线绳的另一端挂在衣架上。

思考

描述一下你做的这个雕塑有什么含义。

风景画中的空间

概念词汇

风景画、水平线、前景、背景

观察以下作品。

看图指引：这件作品描绘的是什么样的地方？

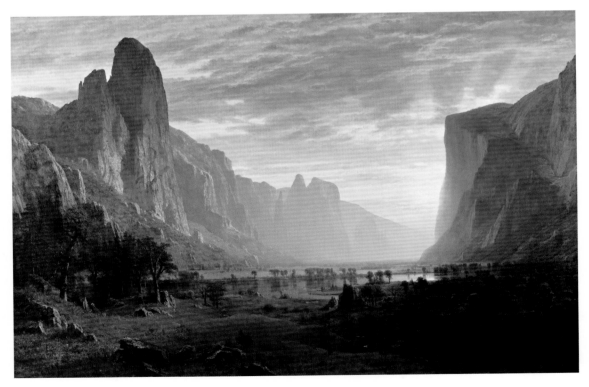

▲　作品名称：《俯瞰加州优胜美地山谷》

作　　者：阿尔伯特·比尔施塔特

风景画是描绘户外景色的绘画。

画面中陆地和天空的交汇处通常会有一条**水平线**。

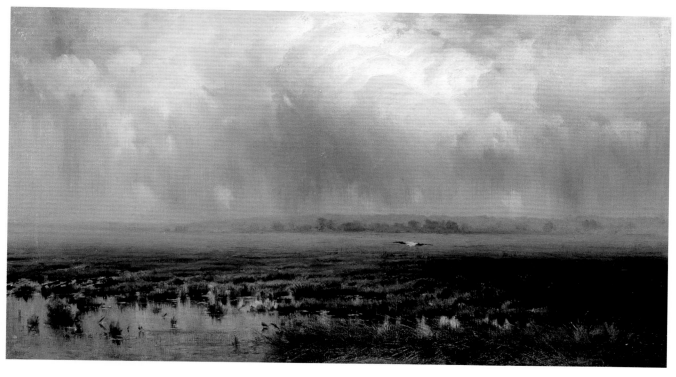

▲ 作品名称：《沼泽》

作　　者：康斯坦丁·雅科夫列维奇·克雷日茨基

看图指引：找到画面中的水平线，看看艺术家是如何在作品中表现远近的。

作品中看起来比较大、离我们比较近的部分，我们称之为**前景**。

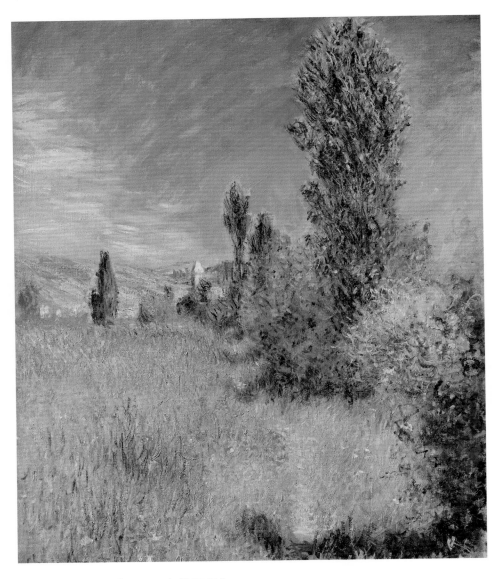

▲ 作品名称：《圣马丁岛的风景》
作　者：克劳德·莫奈

作品中看起来比较小、离我们比较远的部分，我们称之为**背景**。

小·艺术家工作坊

计划

创作一幅风景画。

动手

1. 想象一个你喜欢的户外地点，画一条水平线。

2. 想象一下你会看到的风景并把它画出来。注意区分前景和背景。

思考

在这幅风景画中，哪些事物离你近，哪些离你远？

第二十七课 小艺术家看世界

亚历山大·考尔德的动态雕塑

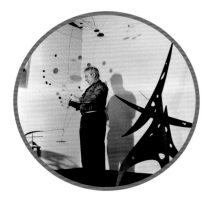

▲ 亚历山大·考尔德

美国雕塑家亚历山大·考尔德小时候就喜欢制作玩具，他是第一个制作"动态雕塑"的艺术家。他的一位朋友帮他想出了"动态雕塑"这个名字，因为这些雕塑确实可以动。

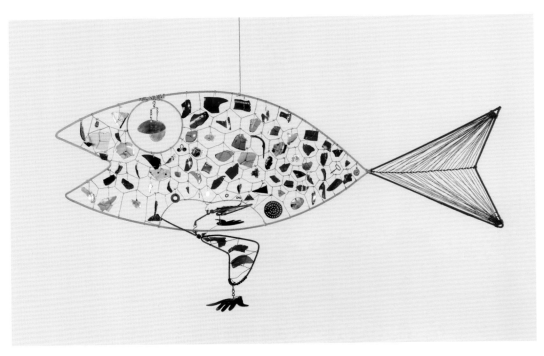

▲ 作品名称：《有鳍的鱼》

考尔德喜欢创作那些看上去就很有趣的艺术作品。

▲　作品名称：《路易莎的 43 岁生日礼物》

亚历山大·考尔德创作的这些动态雕塑，是可以拆开再重新组装起来的。

艺评之角　　关于艺术的思考

制作动态雕塑和制作一件普通雕塑的过程有什么不同？

▼　作品名称：《钢鱼》

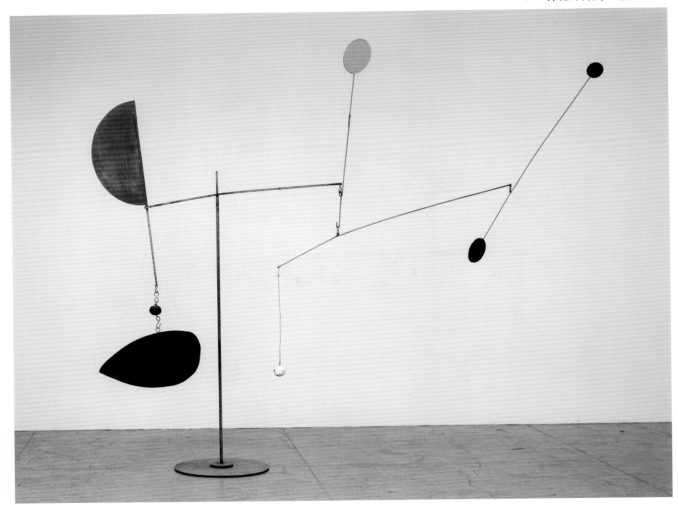

第二十八课 艺术与生活

艺海博览 **艺术作品中的视觉欺骗**

视觉欺骗是指人在看到某些特殊的图像时脑海中出现的视错觉。

这种错觉使人感受到的和现实中的景物不符，使人有一种被欺骗的感觉。

艺术家很喜欢把视觉欺骗应用在自己的作品中，比如下面这三幅都是莫里茨·科内利斯·埃舍尔的作品。

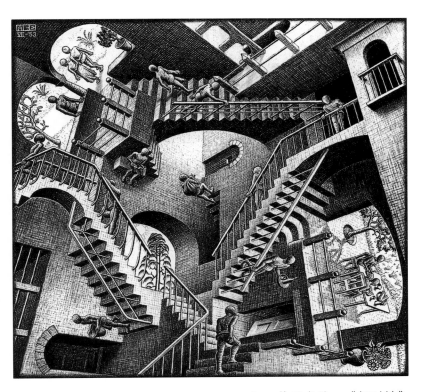

▲ 作品名称：《相对性》

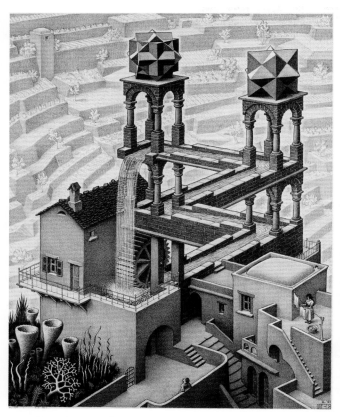

▲ 作品名称：《瀑布》

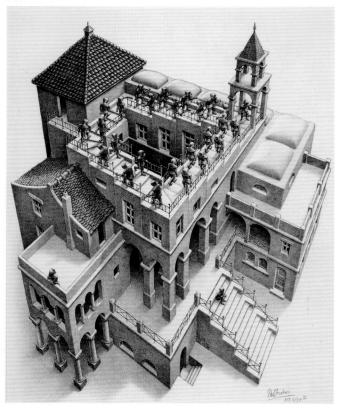

▲ 作品名称：《升降》

半个世纪以前，荷兰著名艺术家莫里茨·科内利斯·埃舍尔营造了"一个不可能的世界"。在他的作品中，你总会看到一些自相缠绕的圈地，一段永远走不完的楼梯，或者从两个不同视角看到的场景拼接在一起，等等。可以说埃舍尔的作品，是科学与艺术的交点。你既可以在他的作品中看到各种各样的图形表达，还可以从中体会到他那充满哲学性的思考。

关于艺术的思考

你觉得艺术家为什么想创作这样一幅作品呢？

▼ 视觉欺骗的现实应用：3D 陷阱画

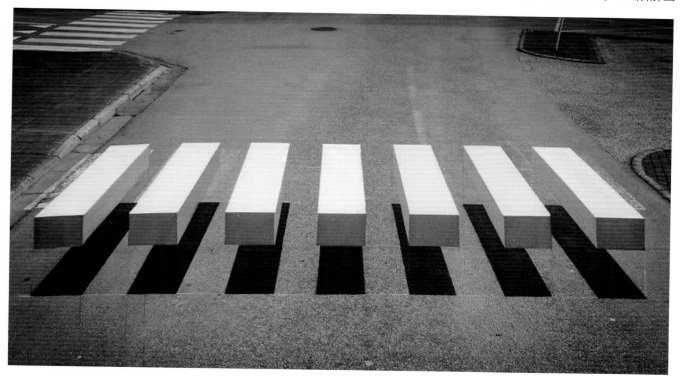

头脑风暴 概念词汇知多少

分别为以下概念选出最适合的图片。

1. 建筑

A.

2. 雕塑

B.
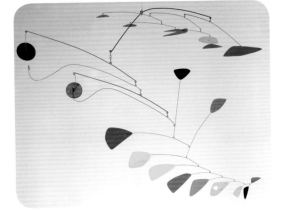

3. 动态雕塑

C.

说出你在下图中看到的形态和空间。

描述以下图片，并在描述中用上水平线这个概念。

欣赏技巧知多少

1. 注意顺序

选一幅你在本书中完成的作品，说一说你是如何完成的。做一个表格，在表里写出你第一步、第二步、第三步做了什么。

1	2	3

2. 对艺术作品进行描述

如果你去到了作品中描绘的加州优胜美地山谷，你会做些什么？把你想做的事情，按首先、其次、最后这样的顺序描述出来。

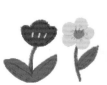

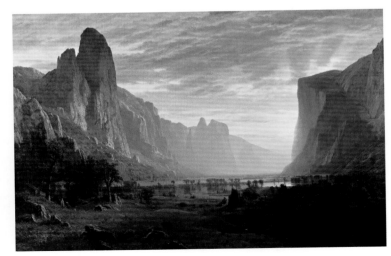

混合与搭配

单元重点词汇

· 三原色 · 三间色

· 情绪 · 海景画 · 水平线

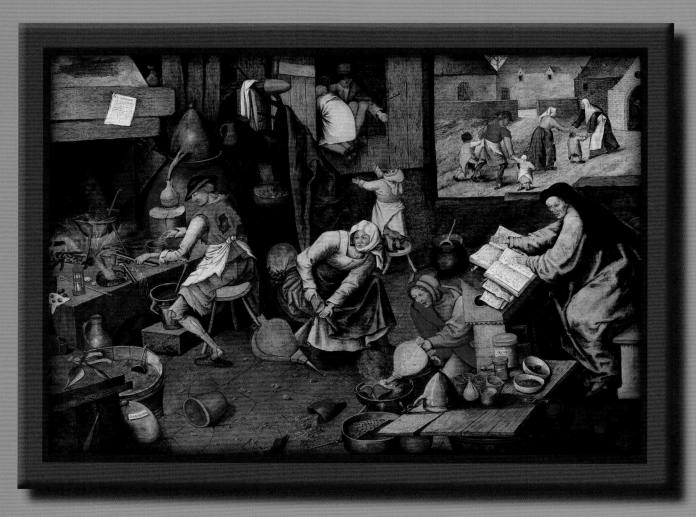

▲ 作品名称：《炼金术士》
　作　　者：彼得·勃鲁盖尔

发现画面中的故事

画中的人物都在干什么？

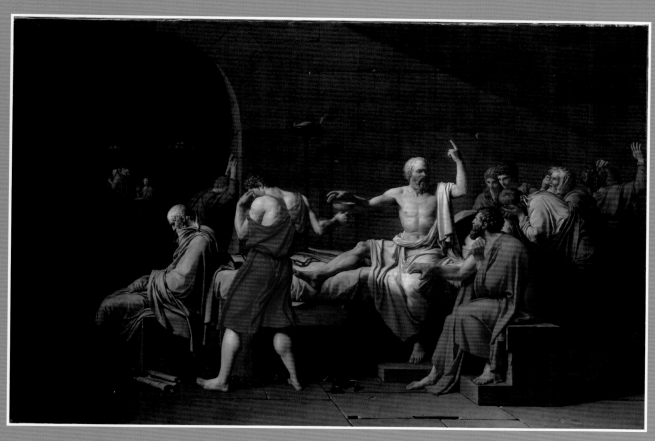

▲ 作品名称：《苏格拉底之死》

作　　者：雅克－路易·大卫

说说这幅画描绘的场景，
你觉得地点在哪里呢？

阅读以下段落，按照下图的提示，将《苏格拉底之死》编成一个故事。

身穿白袍的苏格拉底坐在床边，一只手将要接过装了毒酒的酒杯，另一只手指向天空，他看起来镇定自若。他的学生坐在两侧，看起来十分痛苦和难过。

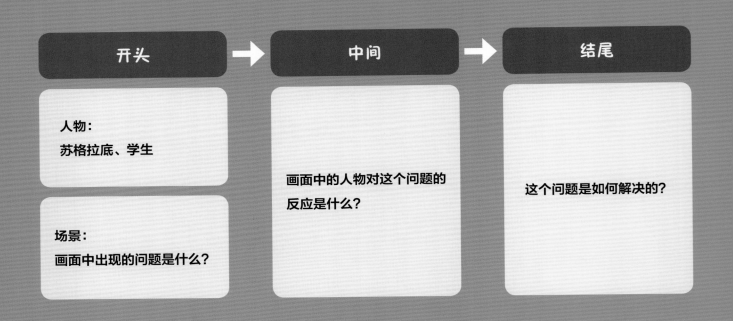

画一个类似的故事线索图，把第 34 页的作品《炼金术士》编成一个故事。

第三十课 颜色之间的互相作用

概念词汇

三原色、三间色

你能在这幅画中找到黄色的上衣、蓝色的围裙和红色的裙子吗？

► 作品名称：《倒牛奶的女佣人》
 作　者：约翰内斯·维米尔

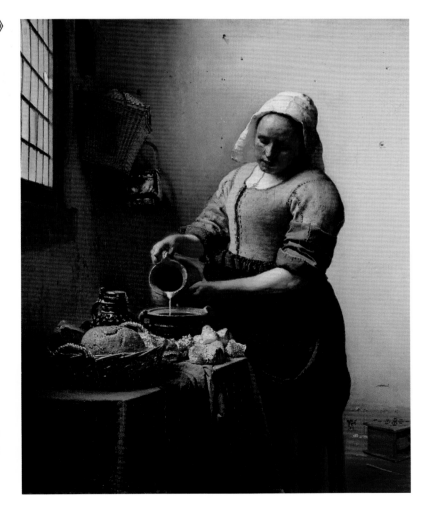

红、黄、蓝是绘画中的**三原色**。除了三原色，你还看到了其他什么颜色？

将三原色两两混合，就可以得到**三间色**——*橙色、绿色、紫色。*

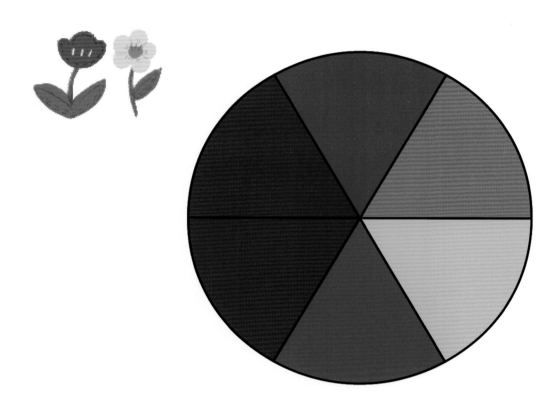

你还记得上册中的色轮吗？

你还记得橙色、绿色、紫色分别是由哪两种颜色混合而成的吗？

动动小手

小·艺术家工作坊

计划

做一个彩虹纸风车。

动手

1. 将一张正方形的白纸从 4 个角向中心各剪一刀，把 4 个角分别折向中心并粘住。

2. 用三原色和三间色把白纸涂满，涂成彩虹的样子。

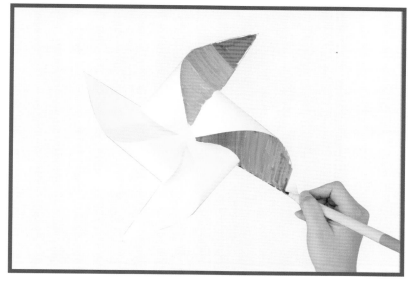

思考

转动你的风车，风车在转动的时候混合出了什么颜色？

第三十一课 色彩表现情绪

概念词汇 **情绪**

想象一个有着蓝色墙壁、蓝色家具和蓝色地毯的房间。

这个房间给你的感受是平静舒缓的，还是兴奋热烈的？

这个房间让你产生了怎样的*情绪*？

艺术家可以用色彩来表达**情绪**。

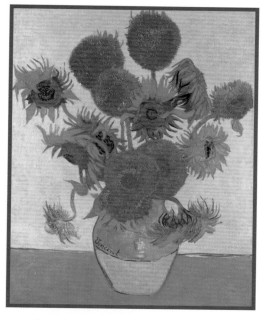

▲ 作品名称：《十四朵向日葵》
作　　者：凡·高

你能感受到金黄的向日葵所传达出的温暖、热烈与活力吗？

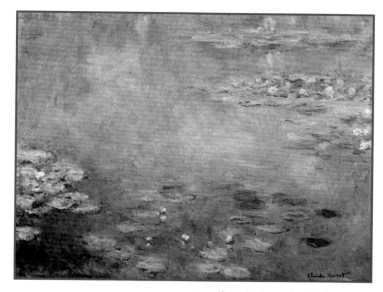

▲ 作品名称：《睡莲》
作　　者：克劳德·莫奈

这幅以蓝色和绿色为主的《睡莲》，是不是让你感到平静与安宁呢？

小·艺术家工作坊

计划

以季节为主题进行绘画，在画面中表示你的情绪。

动手

1. 想象一个夏天或冬天的室外场景，在纸上画出来。

2. 在画中添加一些细节，来表现季节、天气以及你的情绪。

思考

在你的画面里，你是如何使用色彩来表达情绪的？

第三十二课 海景画中的色彩

概念词汇 **海景画、水平线**

这两幅画都表现了什么场景？

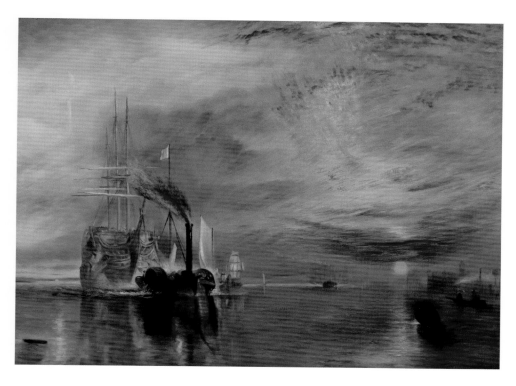

▲ 作品名称：《被拖去解体的战舰无畏号》
作　　者：约瑟夫·玛罗德·威廉·透纳

海景画是以描绘大海场景为主题的绘画。

艺术家在作品中用了哪些颜色来表现水面？为什么？

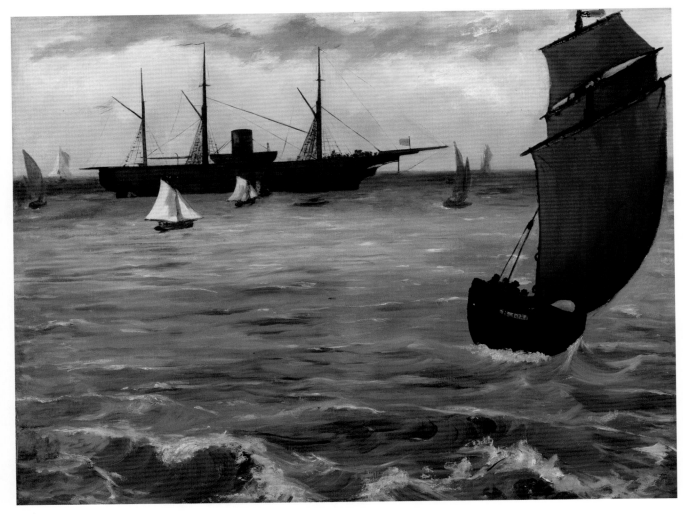

▲ 作品名称：《在布罗尼的基尔塞号》
　作　　者：爱德华·马奈

画面中天与水的交会处，通常会有一条**水平线**。

你还记得风景画中的水平线吗？

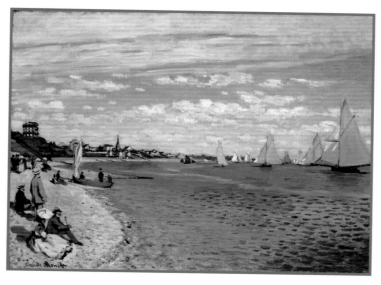

▲ 作品名称：《圣阿德雷斯帆船赛》
　　作　　者：克劳德·莫奈

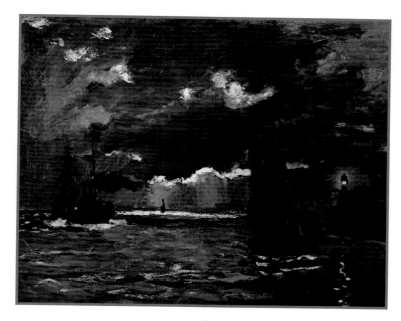

▲ 作品名称：《月光下的航海图》
　　作　　者：克劳德·莫奈

同样是海景图，你认为艺术家为什么用了不同的颜色来描绘海面呢？
是因为两幅画描绘的时间不同吗？是因为当时的天气不同吗？
你能找到画面中的水平线吗？

小·艺术家工作坊

计划

想象你能在海面上和大海里能见到什么，据此创作一幅海景画。

动手

1. 画出一条水平线，在水平线上画出小船，在水面之下画出海洋动物和植物。

2. 涂上水彩颜料，让海洋深处的颜色看起来更深一些。

思考

你都用到了哪些颜色？海水是什么颜色的？

第三十三课 小艺术家看世界

卡西乌斯·马塞勒斯·柯立芝的"动物世界"

▲ 艺术家自画像

美国艺术家卡西乌斯·马塞勒斯·柯立芝出生于 1844 年，没有接受过正式的艺术训练，但他在创作诙谐幽默的超现实主义插画方面非常有天赋。1864 年，年仅 20 岁的他就开始把自己的画卖给各种杂志。

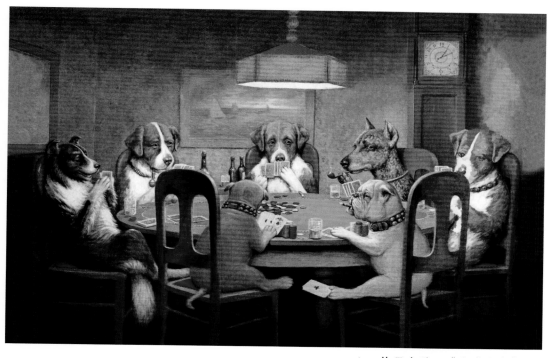

▲ 作品名称：《患难之交》

47

▲ 作品名称：《骗子》

成年后，柯立芝尝试过许多不同的职业，包括帮商铺画标志牌、去药店和银行上班以及从事新闻出版工作，然而最后他发现自己真正热爱的还是艺术。很快他就成了一名小有名气的插画家，特别是在为儿童书籍创作有趣的动物主题画方面很有造诣。

柯立芝最出名的绘画作品系列"狗玩扑克牌"，一共有 18 幅，全部都是油画。

"狗玩扑克牌"系列经常被引用到动画片和电影中，比如《辛普森一家》《玩具总动员 4》等。

艺评之角

关于艺术的思考

这两幅图中狗的表情有什么不同吗？

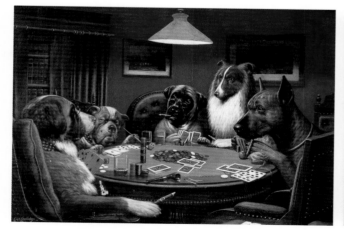
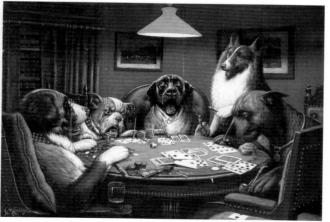

▲ 作品名称：《滑铁卢》

第三十四课 艺术与生活

巴勃罗·毕加索作品中的色彩

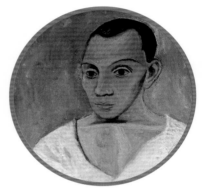

▲ 巴勃罗·毕加索

巴勃罗·毕加索出生于西班牙的马拉加，是现代艺术的创始人，西方现代派绘画的主要代表。巴勃罗·毕加索也是当代西方最有创造性和影响最深远的艺术家之一，是 20 世纪最伟大的艺术天才之一。

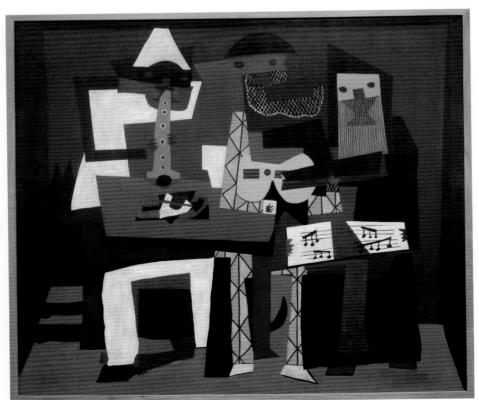

◀ 作品名称：《三个音乐家》

这两幅是毕加索"蓝色时期"的作品，你能从画面色彩的运用中，感受到他压抑和痛苦的心情吗？

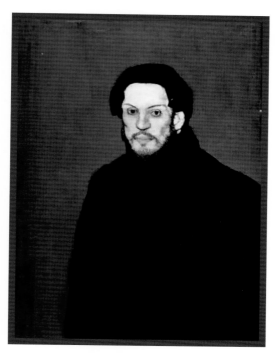

▲　作品名称：《蓝色自画像》

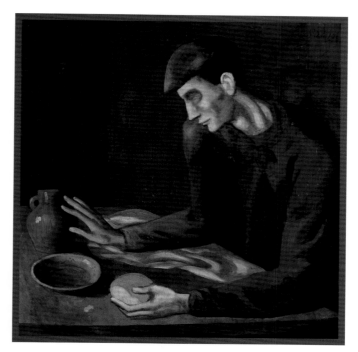

▲　作品名称：《一个盲人的早餐》

这是一幅毕加索"粉红色时期"的作品，你能从色彩的运用中感受到他不一样的心情吗？

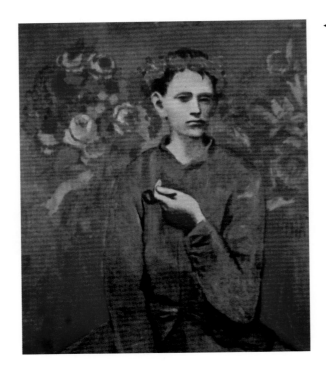

◀ 作品名称：《拿烟斗的男孩》

关于艺术的思考

欣赏毕加索不同色彩的作品时，你的情绪都是怎样的呢？

你觉得自己的情绪和艺术家创作时的心情是类似的吗？

你觉得艺术家通过画面，成功地把他的情绪传达给你了吗？

头脑风暴

概念词汇知多少

说出以下图片分别与哪个概念最匹配。

1. 冷色

A.

2. 亮色调

B.

3. 三原色

C.

4. 色彩明度

D.

请给匹配的概念和图片连线。

1. 暗色调

2. 海景画

3. 暖色

4. 三间色

A.

B.

C.

D.

描述这幅作品的场景和表达的情绪，并找到画
面中的水平线。

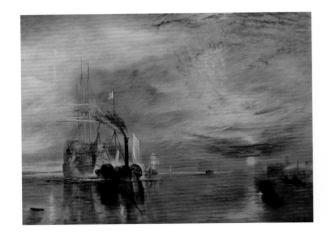

头脑风暴 欣赏技巧知多少

1. 发现画面中的故事

按照开头、中间、结尾的顺序，描述第 49 页《滑铁卢》中的故事。

开头 ➡ **中间** ➡ **结尾**

人物：

场景：
画面中出现的问题是什么？

画面中的人物为解决这个问题采取了哪些做法？

这个问题是如何解决的？

2. 对艺术作品进行描述

写一个关于《倒牛奶的女佣人》这幅画的故事。

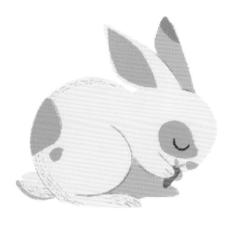

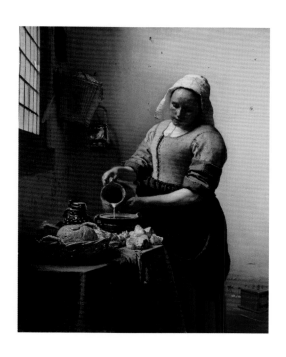

第六单元
图案与各种各样的艺术

丰富多彩的艺术

单元重点词汇

·刺绣·拼布·邮票·平面设计

·主题图案·面具·壁画

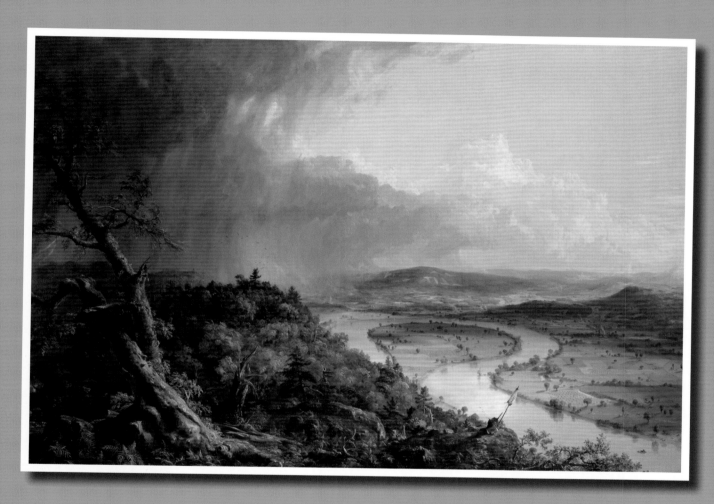

▲　作品名称：《牛轭湖》

作　　者：托马斯·科尔

发现重要的细节

以下作品中正在发生什么？小朋友们手里分别拿着什么？

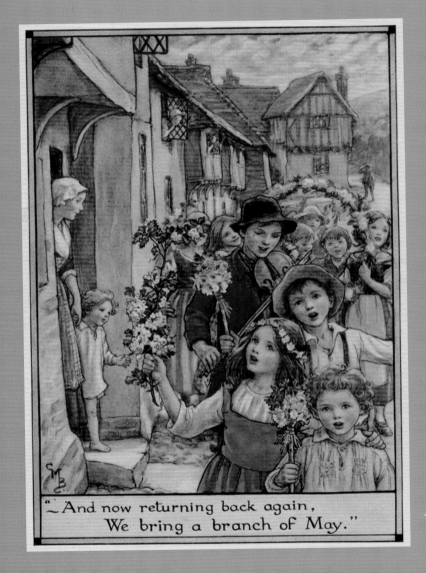

"And now returning back again,
We bring a branch of May."

◀ 作品名称：《劳动节》

作　者：西西莉·玛丽·巴克

当你观看一幅作品时，你会注意到一些细节。

有些细节在表现一幅作品的主题时会起到非常重要的作用。

阅读以下文字，并将重要的细节补充到下面的气泡图中。

孩子们载歌载舞地来到街上，他们在庆祝劳动节的到来，有的人在拉小提琴，有的人在唱歌，有的人举着黄色和蓝色非洲菊组成的花束，有的人举着带白色花朵的苹果枝，还有的人举着黄色花朵组成的花环。大家的脸上都露出快乐的笑容。周围的邻居们也被孩子们的笑声和歌声吸引了，不少人从阁楼窗户探出头来欣赏孩子们的欢乐游行。

再看看第 57 页的作品。你都观察到了哪些细节？画一个类似的气泡图，把这些细节都写下来。

第三十六课　纺织物上的图案

概念词汇
刺绣、拼布

刺绣是我国古老的民间传统手工技艺之一，距今已有 2000 多年的历史。智慧的古人用针将彩线绣在纺织物上，绣迹构成精美的花纹和图案。

我国的刺绣主要有苏绣、湘绣、蜀绣和粤绣四大门类。

▲　作品名称：《刺绣花鸟图》
　　作　者：〔清〕沈寿

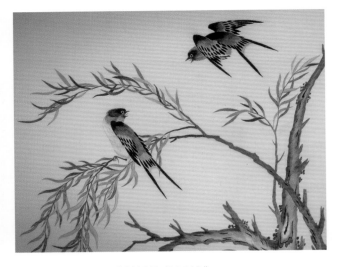

▲　作品名称：《刺绣柳燕图轴》
　　作　者：〔清〕沈寿

南美洲的巴拿马人以独特的刺绣手工和制作**拼布**闻名，彩色的拼布经常用来展现一些具有文化特征的著名场景。

下面这块拼布展示了一个神话故事，你能从中看出哪些图案？

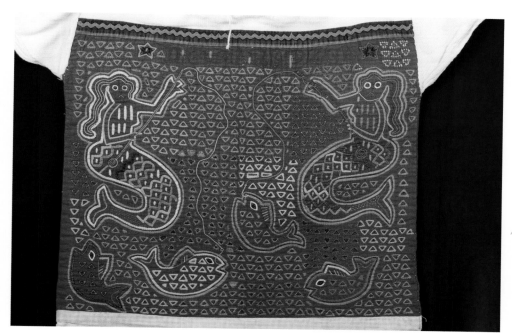

◀ 巴拿马人的传统拼布

看图指引：巴拿马人使用一种叫"Mola（莫拉）"的独特拼布技术，将几层不同颜色的布料重叠在一起，通过镂空等技术让下层的布料颜色露出来，形成充满动感、民族风十足的拼布作品。

动动小手

小·艺术家工作坊

计划

学习巴拿马人的拼布技法，制作一块小·鸟拼布。

动手

1. 用记号笔分别在 4 张不同颜色的彩纸上勾勒出大小·不同的小·鸟形状，用雕刻刀裁出小·鸟形状的镂空。

2. 把小·鸟镂空最小·的那张彩纸粘在一张完整的彩纸上，然后把镂空更大的彩纸一层层粘贴上去。

思考

层层叠叠的彩纸是如何让这个作品变得更有趣的？

第三十七课 邮票上的图案

概念词汇

邮票、平面设计、主题图案

我们去邮局寄信，就会用到**邮票**。邮票上通常都有面值。邮票设计是典型的**平面设计**中的一种。**平面设计**常见于我们生活中的各类印刷品上。

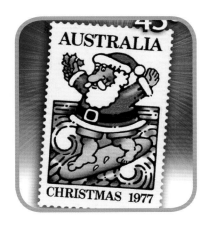

▲ 澳大利亚圣诞邮票

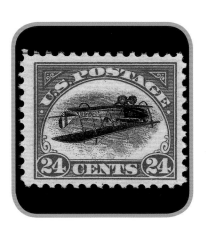

▲ 美国航空邮件邮票

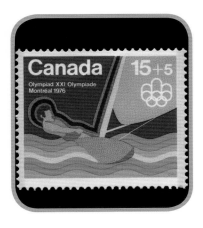

▲ 加拿大 1976 年奥运会帆船运动邮票

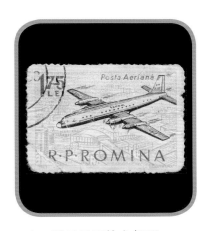

▲ 罗马尼亚航空邮票

主题图案是用图案形象表现邮票的主题。

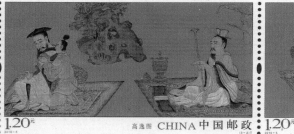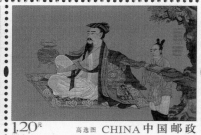

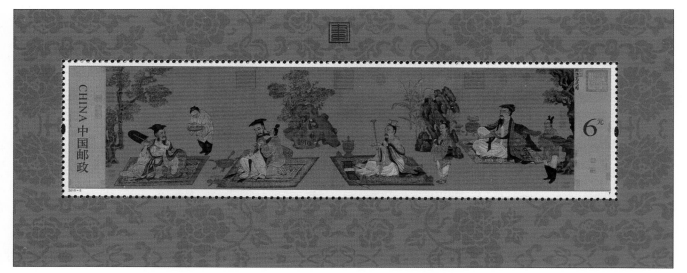

▲ 中国邮政 2016 年发行的《高逸图》特种邮票

你能说出上面这些邮票的主题图案吗？

小·艺术家工作坊

计划

根据你的想象，设计一张未来世界的邮票。

动手

1. 画一张你眼中能展现未来世界的邮票。

2. 为它添加边框，并且为它命名。

思考

描述一下你的邮票。

第三十八课 面具上的图案

概念词汇
面具

世界各国的人们都会制作**面具**，人们常在庆祝节日或进行戏剧表演时佩戴**面具**。

有的面具会把整个脸遮挡起来，有的面具则会遮住一部分的脸。

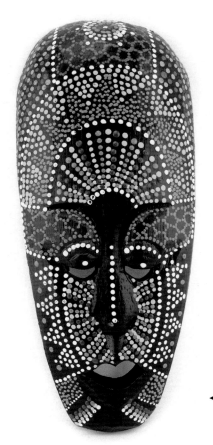

◀ 非洲面具

下图中的墨西哥面具是将纱线粘在木头上制成的。你在这个面具中发现了什么图案呢？你找到动物了吗？

► 墨西哥人的纱线面具

动动小手

小·艺术家工作坊

计划

设计一个面具，把草图画出来，并创作图案。

动手

1. 在硬纸板上画出面具的形状并剪下来。

2. 用胶水勾勒出你设想的图案轮廓，把彩线压在胶水上。

3. 为面具画上两只耳朵，并进一步刻画细节，在面具的背面粘上一根木棒。

思考

描述你的面具上的图案。

第三十九课 壁画上的图案

概念词汇

壁画

壁画 是建筑物内部或外部墙壁上的大型绘画。

下图是墨西哥城一座建筑上的壁画。你认为艺术家为什么会选择在墙壁上作画？

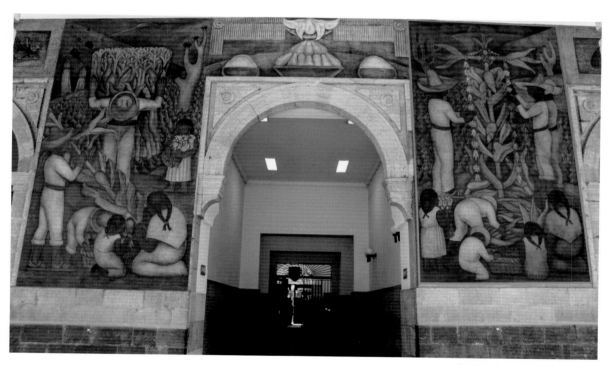

▲ 作品名称：《丰收》

作　　者：迭戈·里维拉

看图指引：看看壁画中辛勤劳作的农民，艺术家是如何在壁画中创造动态的？

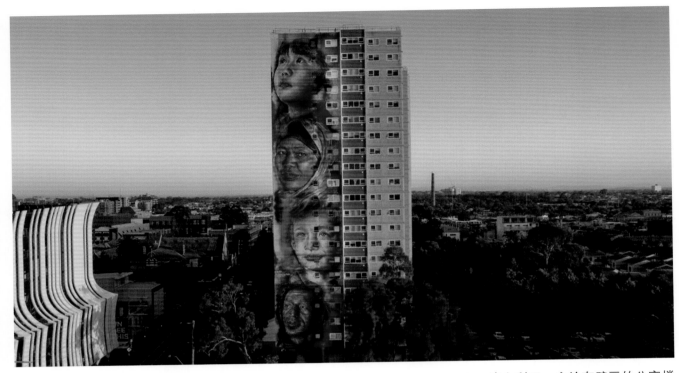

▲ 澳大利亚一座绘有壁画的公寓楼

上图是澳大利亚墨尔本柯林伍德区一座 20 层高楼上的壁画。
这幅壁画展现了 4 名公寓住户的肖像，传递了以公寓为家的理念。

这幅壁画和前面的《丰收》有什么相似之处呢？

前两幅壁画展现的都是普通人的肖像和日常生活。不过，以前的壁画可不是这样的。

下面这些都是教堂里的壁画，他们是 13～14 世纪的作品，描绘的是宗教人物和宗教故事。

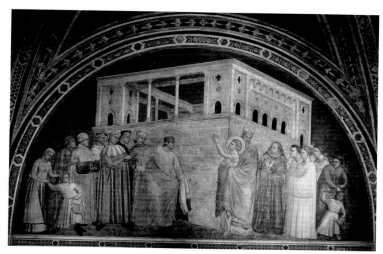

▲　作品名称：《圣方济各向小鸟说教》（阿西西的圣方济各教堂壁画，意大利）

作　　者：乔托·迪·邦多纳

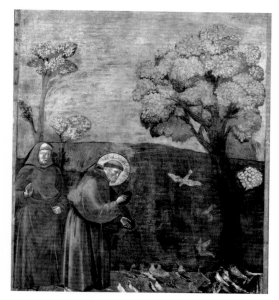

▲　作品名称：《圣方济各生平》（佛罗伦萨圣十字教堂壁画，意大利）

作　　者：乔托·迪·邦多纳

看画指引：乔托·迪·邦多纳可是一个鼎鼎有名的艺术家！他是意大利文艺复兴时期的开创者，被誉为"欧洲绘画之父"。乔托的很多壁画作品都是"湿壁画"，也就是在墙皮还湿漉漉的时候，画家就要开始作画了。这种壁画色泽更加持久、不易脱落，但对画家的技术要求很高。不过，这可难不倒乔托呢！

小·艺术家工作坊

计划

为你喜欢的地方设计一幅壁画。

动手

1. 把草图画在一张面积较大的厚纸上，注意在画面中创造动态。

2. 细化草图并上色。

思考

壁画上大家都在做什么呢？

你是怎么描绘场景人物和活动的呢？

第四十课　小艺术家看世界

洞穴里的壁画

你能想象吗？在距今已有 1 万多年的山洞里，竟然有栩栩如生的壁画！这幅壁画的历史要追溯到原始时代，生活在旧石器时代的人们画出了他们眼中的野牛——它红色的身体和圆瞪的双眼好像在表达着怒火。

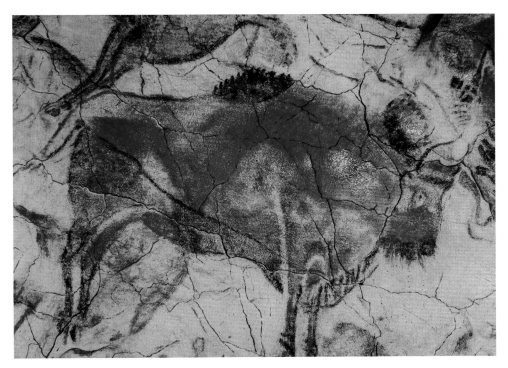

▲　西班牙阿尔塔米拉山洞《野牛图》

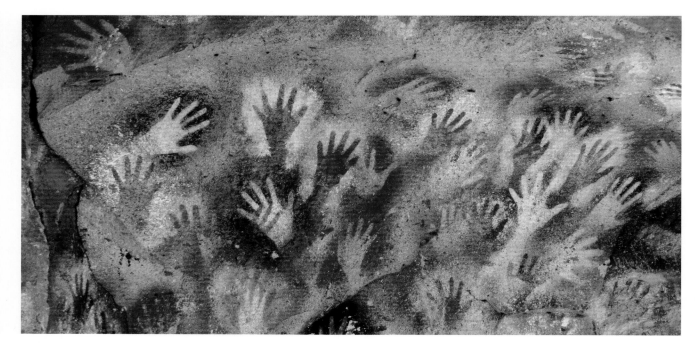

▲ 法国拉斯科洞穴手印壁画

1940 年，4 个孩子偶然发现了法国拉斯科洞穴，8 年后这个洞穴对公众开放，沉寂了 1.5 万 ~2 万年的洞穴壁画得以重见天日。

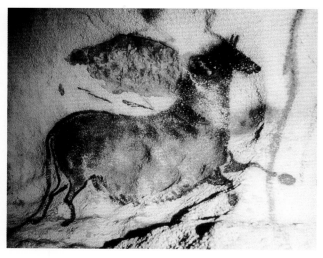

▲ 法国拉斯科洞穴野马壁画

观察一下这两幅壁画，你能找到哪些线条和形状呢？

拉斯科洞穴中的"公牛大厅"足有 19 米长、5.5～7.5 米宽。洞穴上方画有形态不一的各种动物，其中最为灵动的是野牛。

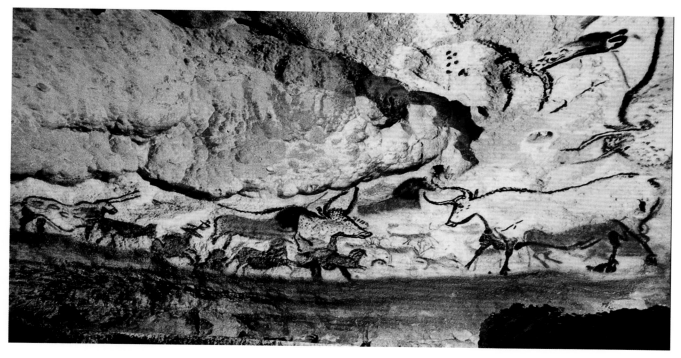

▲ 法国拉斯科洞穴"公牛大厅"左墙壁画

原始人类为什么要创作这些壁画呢？有一种说法是，人们用这些壁画捕捉动物的灵魂，以便在狩猎时更好地抓住它们。

第四十一课 艺术与生活

世界各地的面具

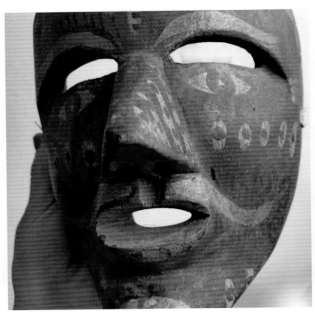

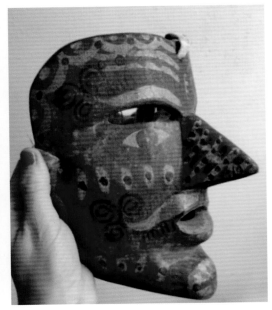

▲ 墨西哥中东部的红荒原面具

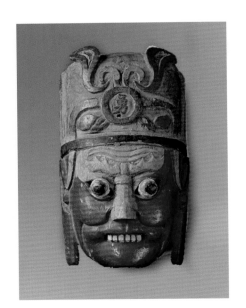

▲ 我国的傩面具

左图这个面具来自我国广西壮族自治区，是用木头雕刻的，刻画了傩（nuó）戏中的一位高级将领。

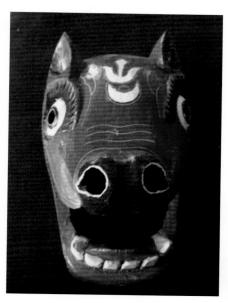

▲　来自喜马拉雅山的动物面具

▼　因纽特猎人的面具

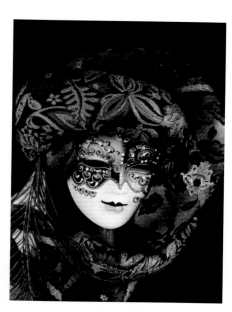

▲　威尼斯狂欢节面具

面具几乎可以由任何东西制成——木头、金属、玻璃珠、纤维和贝壳都可以用来制作面具。

关于艺术的思考

你能用以下这些面具来表演什么故事呢?

头脑风暴

概念词汇知多少

把最匹配的图片和词语组合起来。

1. 刺绣

A.

2. 邮票

B.

3. 面具

C.

4. 视觉质感

D.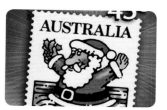

头脑风暴 欣赏技巧知多少

1. 发现重要的细节

翻到第 67 页，把你观察到的面具上的细节填入下面的气泡图中。

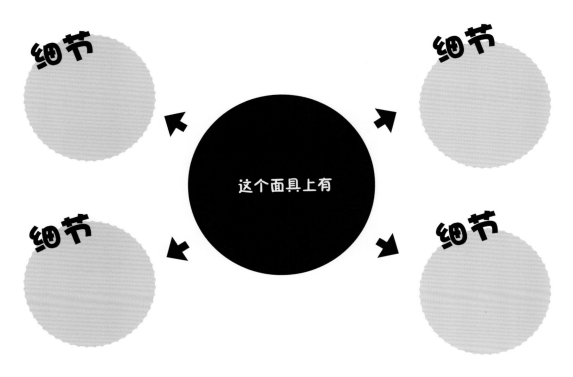

细节

细节

细节

细节

这个面具上有

2. 对艺术作品进行描述

写一段话来描述丢勒的绘画作品，把犀牛身上的形状、图案及质感这些重要的细节都描述出来。

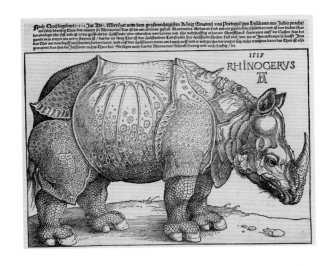